명화 플레이북 시리즈 1

오르세 미술관

명화 플레이북

불멸의 명화로 경험하는
세상 모든 종이 놀이

지은이 오르세 미술관, 에디씨옹 꾸흐뜨 에 롱그 편집팀
그래픽디자인 이자벨 시믈레 | **옮긴이** 이하임

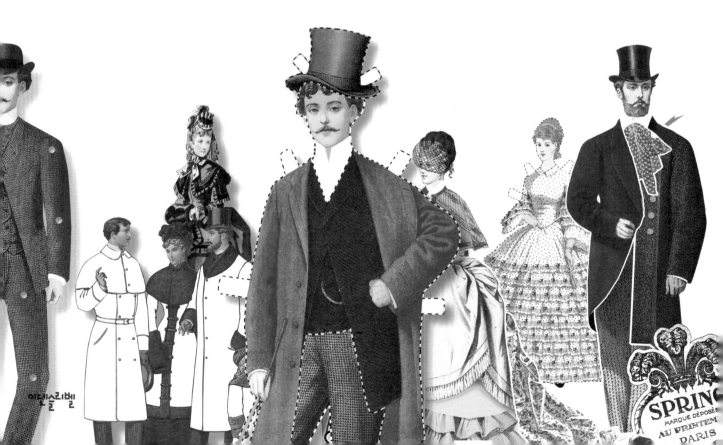

이단스리벨

오르세 미술관의 총괄 큐레이터 Philippe Thiébaut, 미술사가이자 의복사가인 Françoise Tétard-Vittu,
이 책의 그래픽을 맡아준 Isabelle Simler에게 감사드립니다.

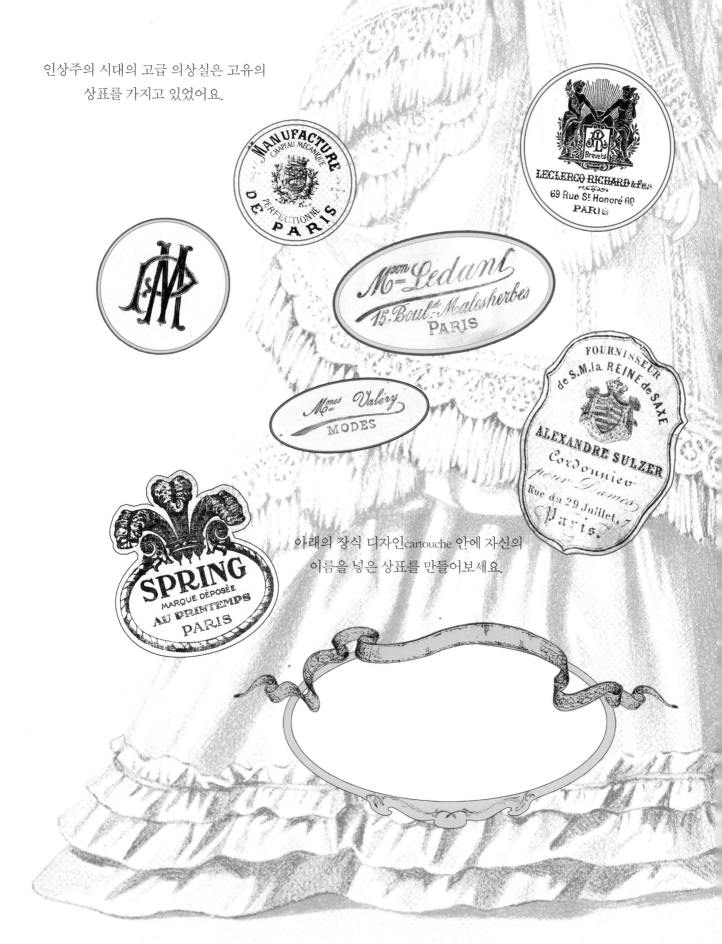

인상주의 시대의 고급 의상실은 고유의
상표를 가지고 있었어요.

아래의 장식 디자인cartouche 안에 자신의
이름을 넣은 상표를 만들어보세요.

여러분이 직접 인상주의 화가가 되어보세요!

19세기 말, 세상이 바뀌면서 빠른 속도로 근대화가 시작되었습니다. 도시가 아닌 시골에도 **철도**가 놓였고 마을에는 큰 역이 생겼어요.

이런 변화로 유행도 변했습니다. **그 시대의 스타일**을 보여주는 삽화를 실은 패션 전문지가 더욱 많아졌어요. 또 **백화점**이 생겨나 더욱 다양하고 고급스러운 상품을 훨씬 편리하게 구경하고 구매할 수 있게 되었습니다. 우아한 사람들은 **유행**하는 옷을 사려고 백화점으로 달려갔지요.

예술계에서도 변화가 일었습니다. 젊은 화가들은 자연 속에서 그림을 그리기 위해 작업실 밖으로 나가야겠다고 결심했지요. 그 **시대의 예술가**로서 **일상의 모습**을 화폭에 옮겨 담고, 자신들이 느낀 인상을 남기고 싶었던 거예요. 이들이 바로 **인상주의 화가**입니다.

인상주의 화가들은 거리, 시골, 저녁식사 자리, 친구 간의 모임 등에서 사람들의 몸짓, 행동, 자세를 있는 그대로 그렸어요. 이들이 그리는 모델은 당시 유행하는 옷을 입고 있기도 했고 그렇지 않기도 했어요. 그래서 인상주의 화가들이 남긴 그림 속 모델의 옷차림은 자연스럽고, 그 **시대의 패션**이 어떠했는지 잘 보여준답니다.

《오르세 미술관 명화 플레이북》은 여러분을 인상주의 화가들의 세계로 초대합니다. 그들의 눈으로 세상을 보고, 그들을 꿈꾸게 했던 새로운 19세기를 재현하는 재미를 느껴보세요. 책으로만 접했던 인상주의 시대가 한층 생생하고 입체감 있게 다가올 거예요.

자, 이제 연필과 사인펜, 가위, 그리고 여러분의 상상력을 가지고 타임머신을 타볼까요?
인상주의의 세계에 온 것을 환영합니다!

에두아르 마네Édouard Manet, 〈숙녀와 앵무새La Femme au perroquet〉, 1866, 캔버스에 유채, 185.1 x 128.6 cm, 뉴욕, 메트로폴리탄 미술관, 어윈 데이비스Erwin Davis 기증, 1889

GRANDS MAGASINS DU LOUVRE

루브르 백화점

페이지를 넘겨 인상주의 시대의 **루브르 백화점**을 살펴보세요.

새로운 가게

실크

코트

맞춤 와이셔츠

사 냥 복

여 성 기 성 복

부인복 머리장식
특별 매장 오픈

기성복 원피스

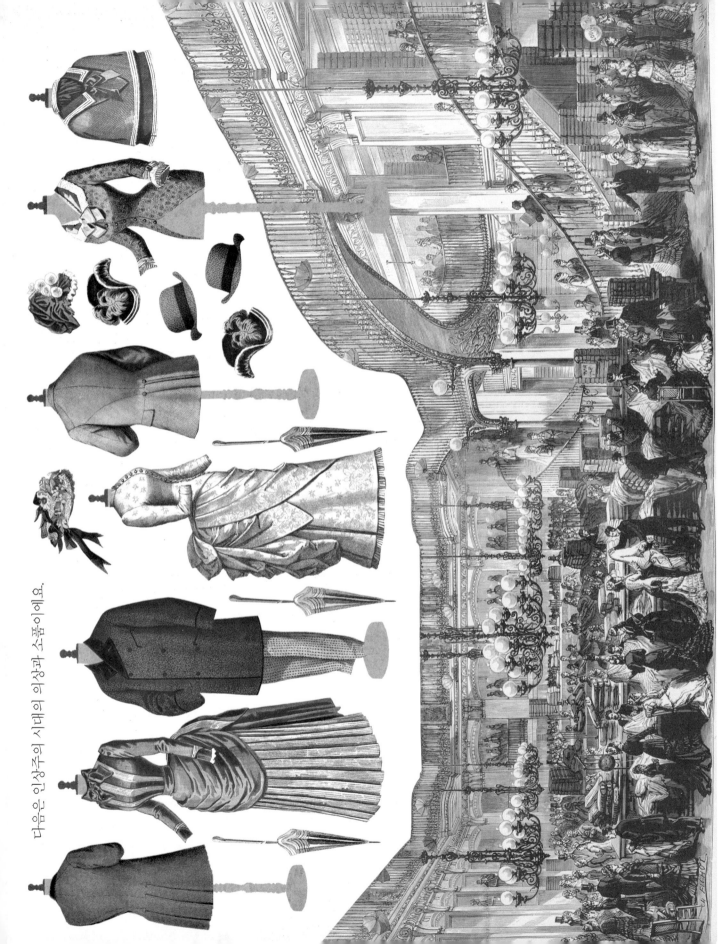

다음은 인상주의 시대의 의상과 소품이에요.

앞 페이지의 그림을 참고하여 백화점 쇼윈도 안에 옷과 패션 소품 등을 그려 넣으세요.

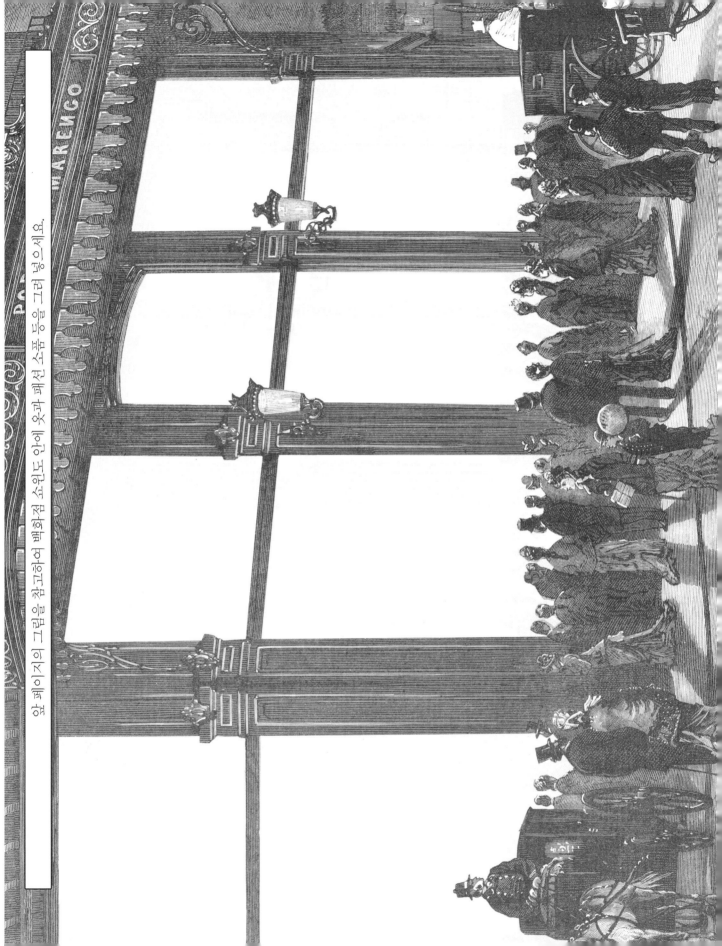

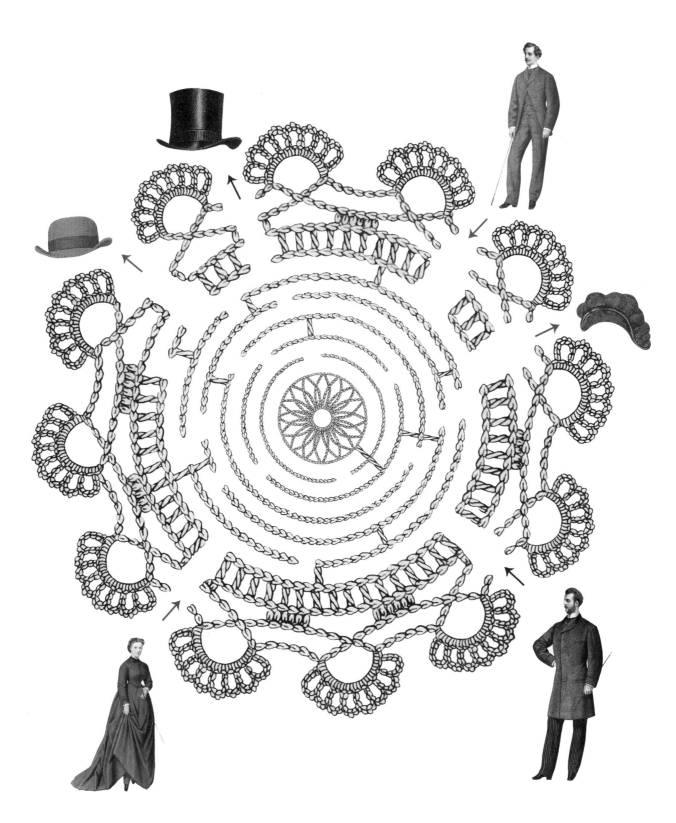

미로 밖에 서 있는 사람들이 자신의 머리쓰개와 모자를 찾을 수 있도록 도와주세요.

인상주의 스타일로 남자의 모습을 완성해보세요.

왼쪽 그림에는 아래 컬러 샘플의 색이 사용되었어요.
이를 참고하여 판화를 색칠해보세요.

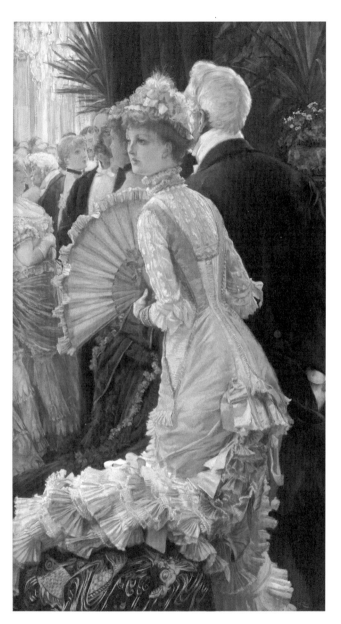

제임스 티소James Tissot, 〈무도회Le Bal〉, 1878년경, 캔버스에 유채,
91 × 50 cm, 파리, 오르세 미술관

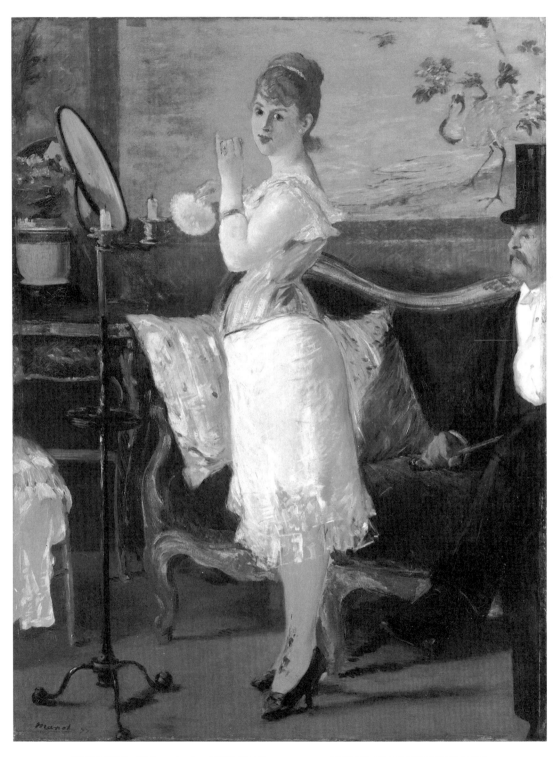

에두아르 마네, 〈나나Nana〉, 1877, 캔버스에 유채, 150 × 116 cm, 함부르크, 함부르크 쿤스트할레 미술관

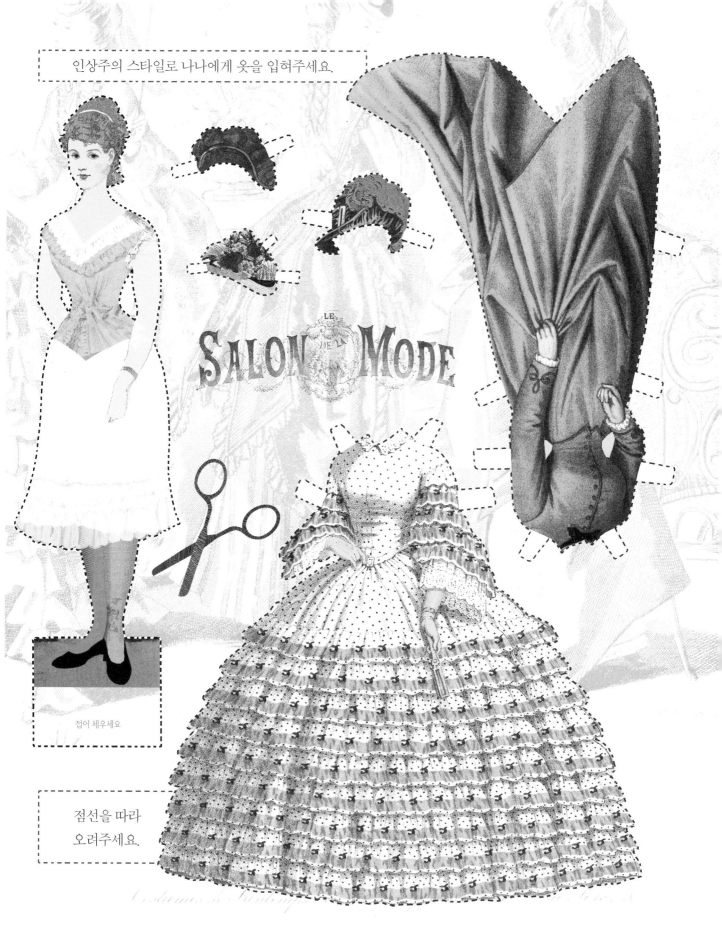

인상주의 스타일로 나나에게 옷을 입혀주세요.

SALON MODE

접어 세우세요

점선을 따라
오려주세요.

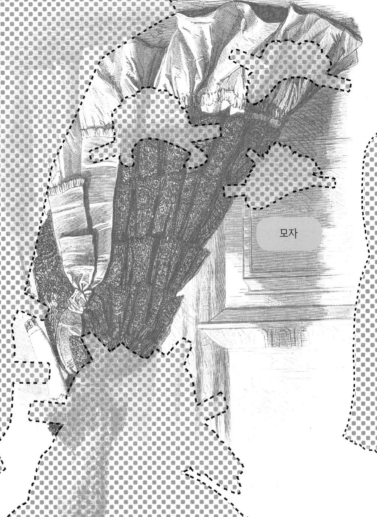

모자

드레스

드레스

여자

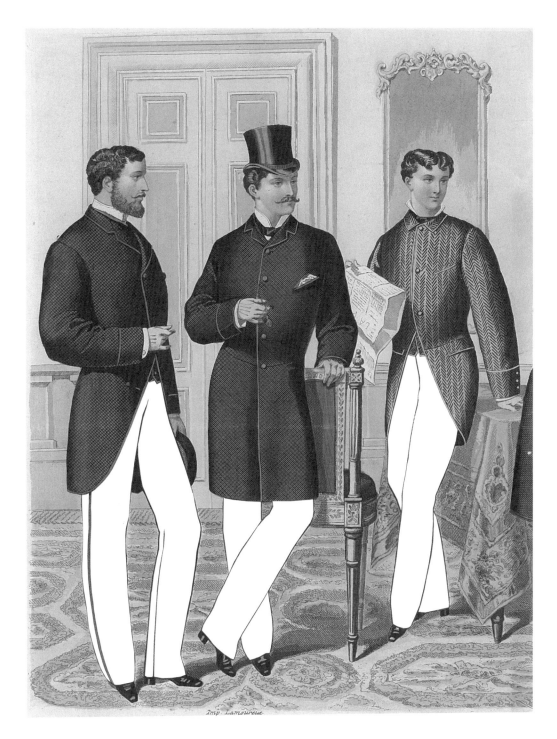

아래의 패턴을 참고하여 세 남자가 입은 바지에 무늬를 그려 넣으세요.

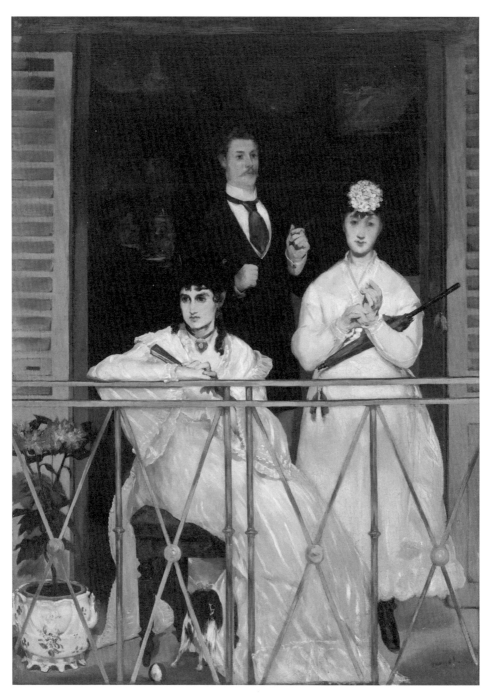

에두아르 마네, 〈발코니Le Balcon〉, 1868-1869, 캔버스에 유채, 140 x 124.5 cm, 파리, 오르세 미술관

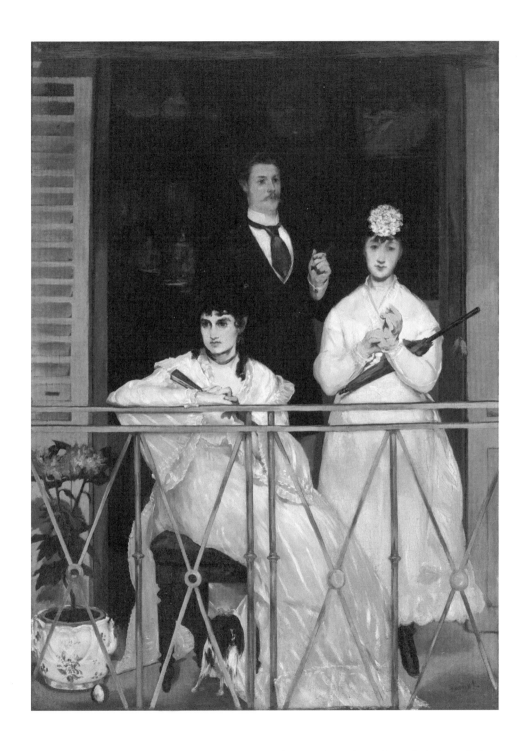

원래 그림과 비교하여 다른 곳 일곱 군데를 찾아보세요. 답은 다음 페이지에 있어요.

에두아르 마네의 〈발코니〉 속 인물들처럼 여유로운 자신의 모습을 그려보세요. 집이나 카페, 공원 등 장소는 어느 곳이든 좋아요.

다음 그림에서 빠진 부분의 퍼즐 조각을 찾아보세요.

1 = g 2 = ... 3 = ... 4 = ... 5 = ... 6 = ... 7 = ... 8 = ... 9 = ...

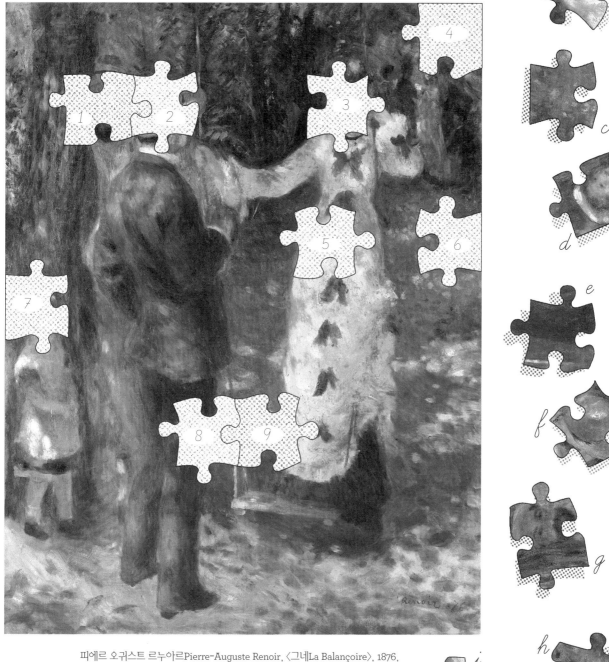

피에르 오귀스트 르누아르Pierre-Auguste Renoir, 〈그네La Balançoire〉, 1876, 캔버스에 유채, 92 × 73 cm, 파리, 오르세 미술관

다음은 인상주의 시대에 유행했던
드레스입니다.

앞 페이지를 참고하여 드레스를 꾸며보세요.

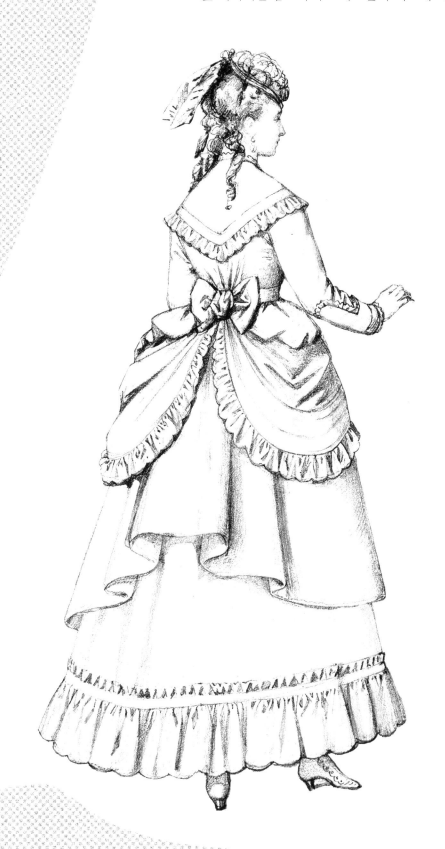

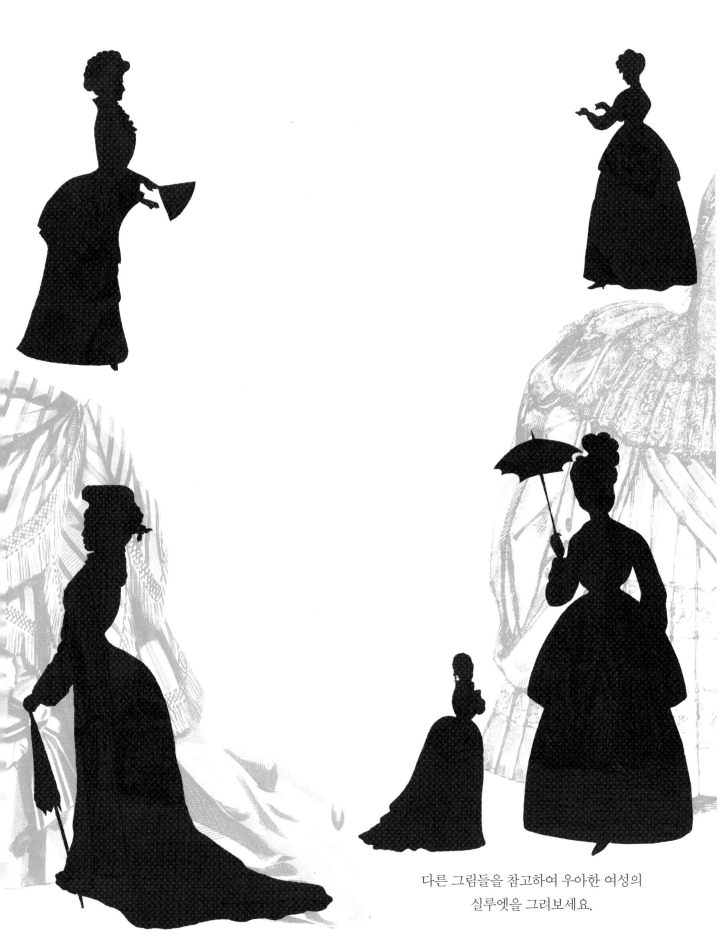

다른 그림들을 참고하여 우아한 여성의
실루엣을 그려보세요.

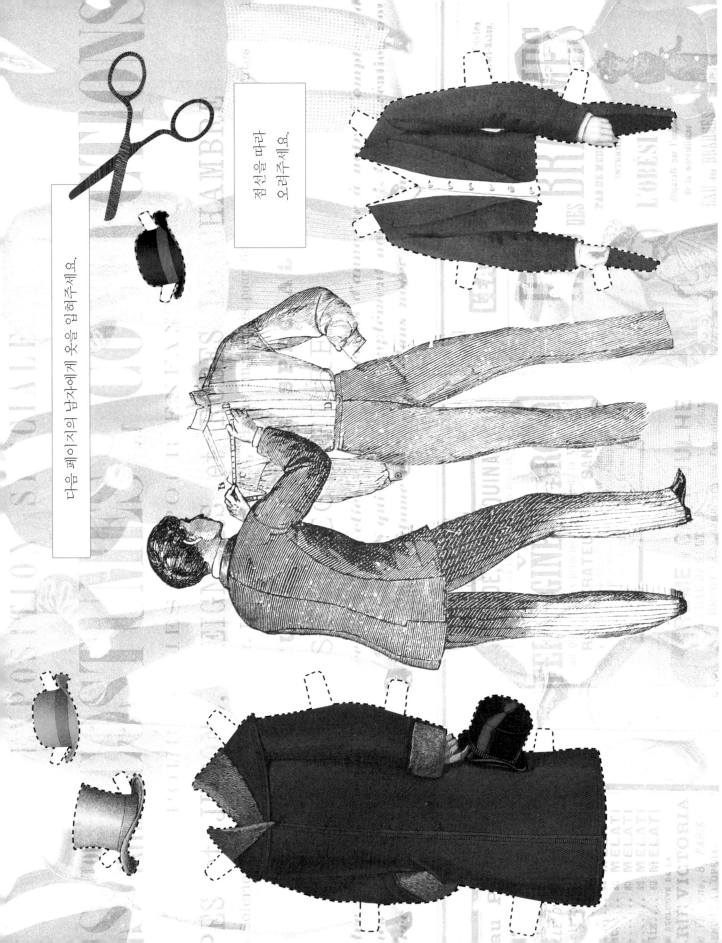

점선을 따라
오려주세요.

다음 페이지의 남자에게 옷을 입혀주세요.

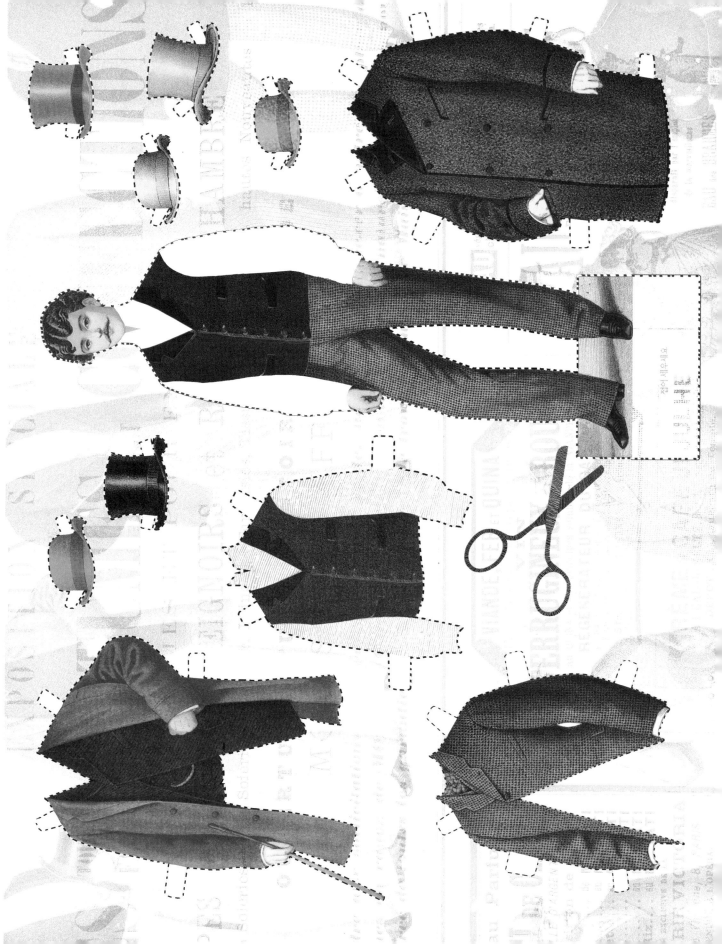

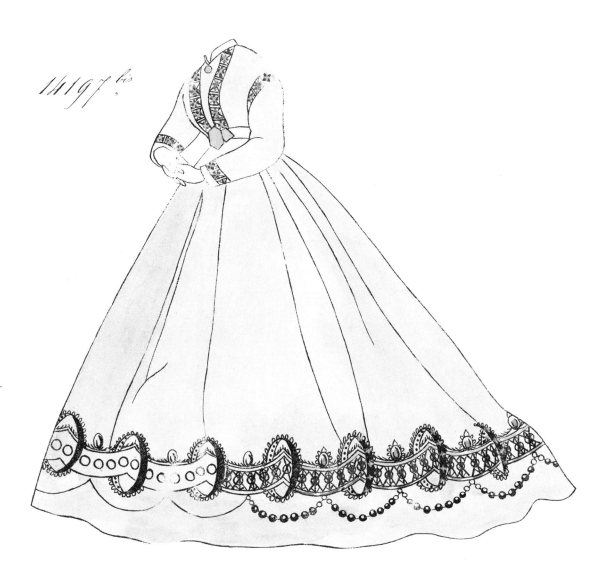

드레스 무늬를 따라 그려서 장식을 완성해보세요.

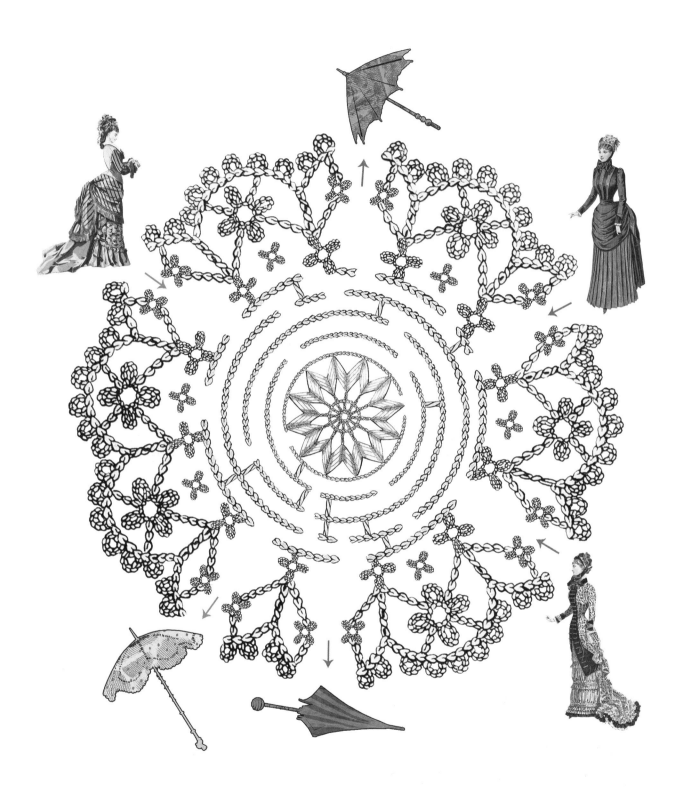

미로 밖에 서 있는 사람들이 자신의 양산을 찾을 수 있도록 도와주세요.

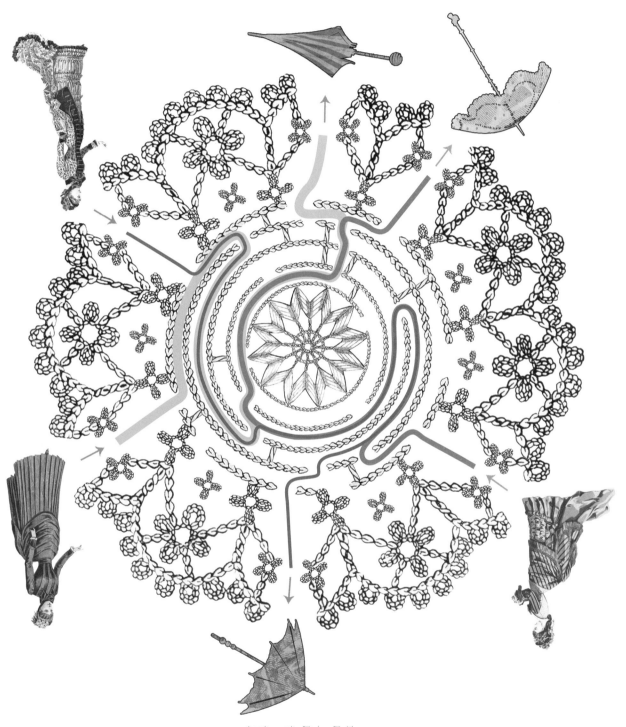

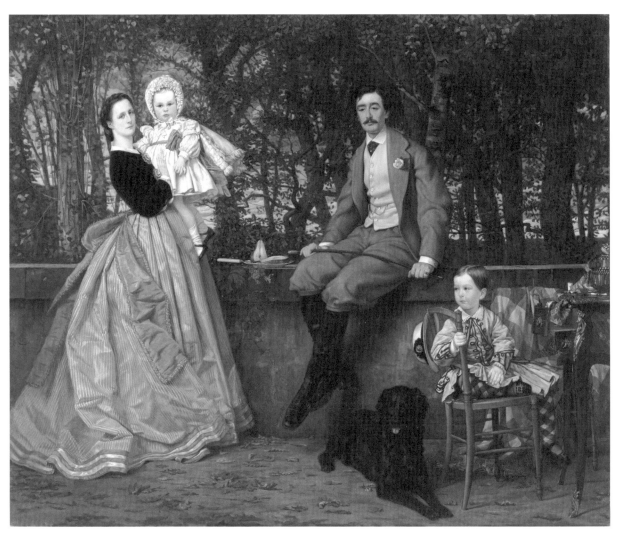

제임스 티소, 〈미라몽 후작과 후작부인, 그들의 아이들Portrait du marquis et de la marquise de Miramon et de leurs enfants〉
1865, 캔버스에 유채, 177 × 217 cm, 파리, 오르세 미술관

원래 그림과 비교하여 사라진 물건 열 가지를 찾아보세요.
답은 다음 페이지에 있어요.

제임스 티소의 〈미라몽 후작과 후작부인, 그들의 아이들〉처럼 자연스러운 포즈로 일상적인 느낌을 살린 가족의 초상화를 그려보세요.

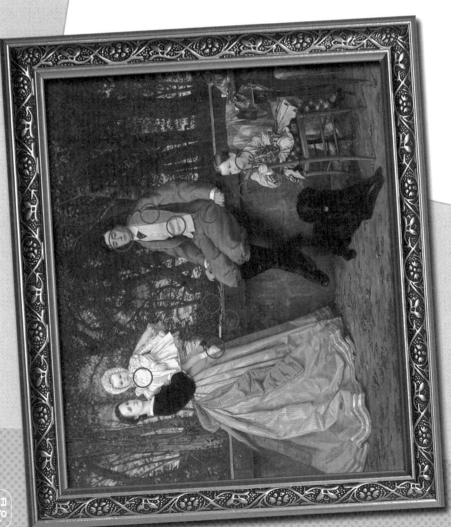

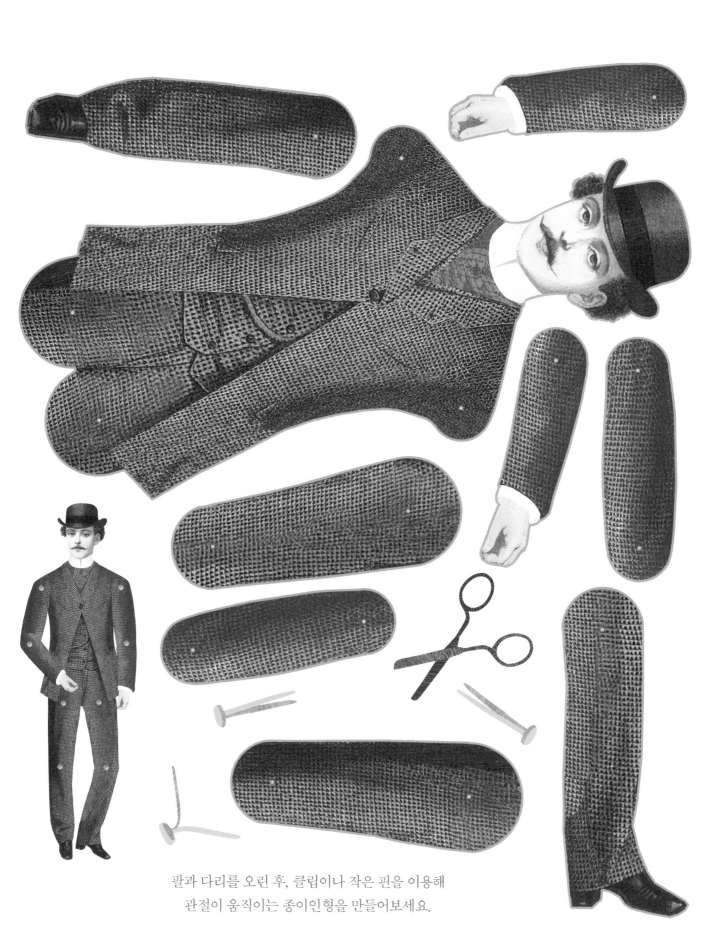

팔과 다리를 오린 후, 클립이나 작은 핀을 이용해
관절이 움직이는 종이인형을 만들어보세요.

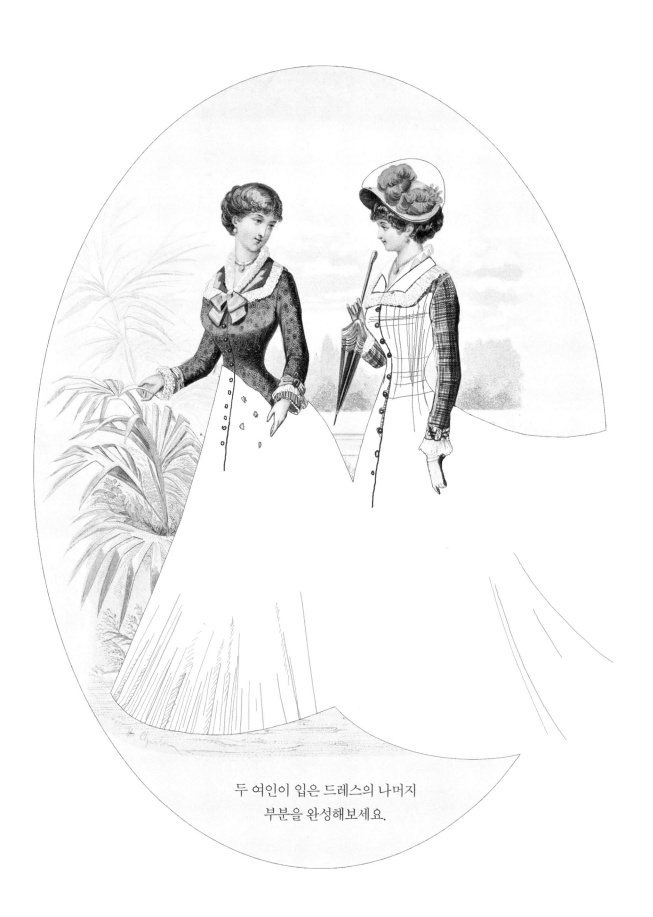

두 여인이 입은 드레스의 나머지
부분을 완성해보세요.

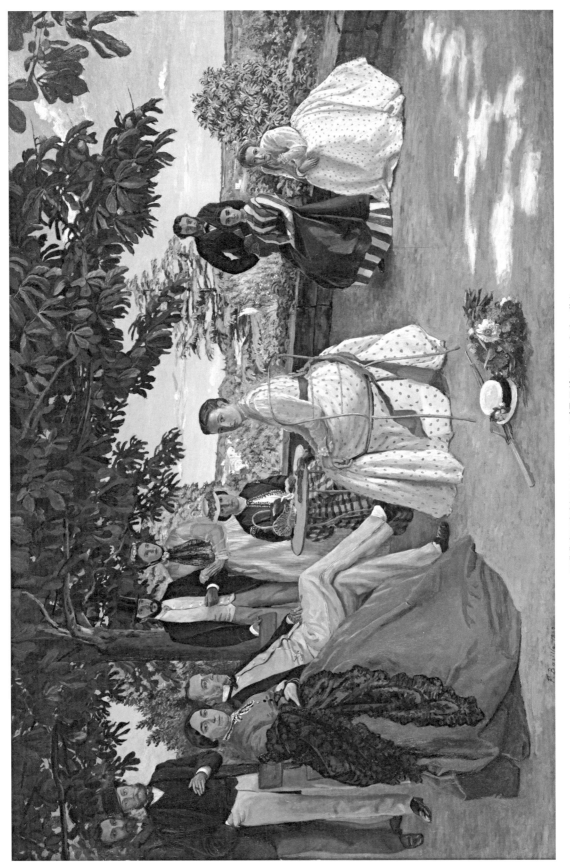

프레데리크 바지유Frédéric Bazille, 〈가족 모임Réunion de famille〉
1867, 캔버스에 유채, 152 × 230 cm, 파리, 오르세 미술관

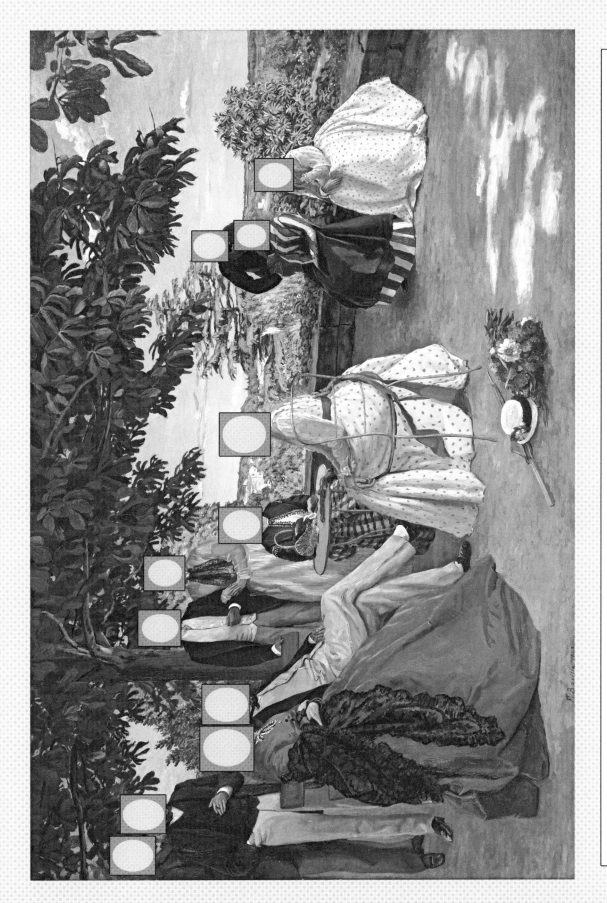

프레데리크 바지유의 그림에 가족이나 친구의 사진을 붙여보세요. 사진이 없다면 만화나 캐리커처처럼 그려 넣어도 좋아요.

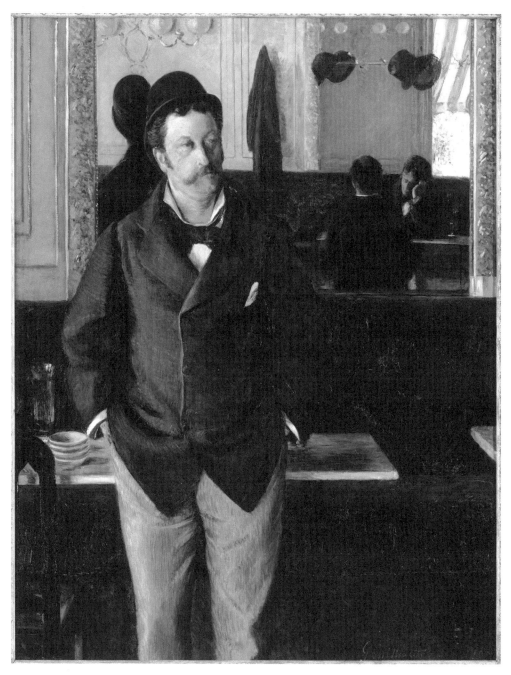

귀스타브 카유보트Gustave Caillebotte, 〈카페에서Dans un café〉, 1880, 캔버스에 유채, 153 × 114 cm,
루앙, 루앙 미술관, 오르세 미술관으로부터 대여

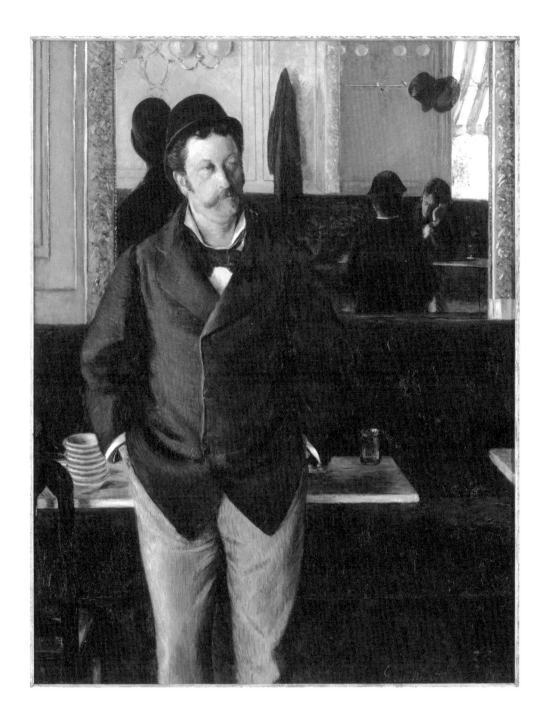

원래 그림과 비교하여 다른 곳 일곱 군데를 찾아보세요. 답은 다음 페이지에 있어요.

구스타브 카유보트의 〈카페에서〉처럼 인물이 응시하는
대상 혹은 풍경이 거울을 통해 드러나는 그림을 그려보세요.

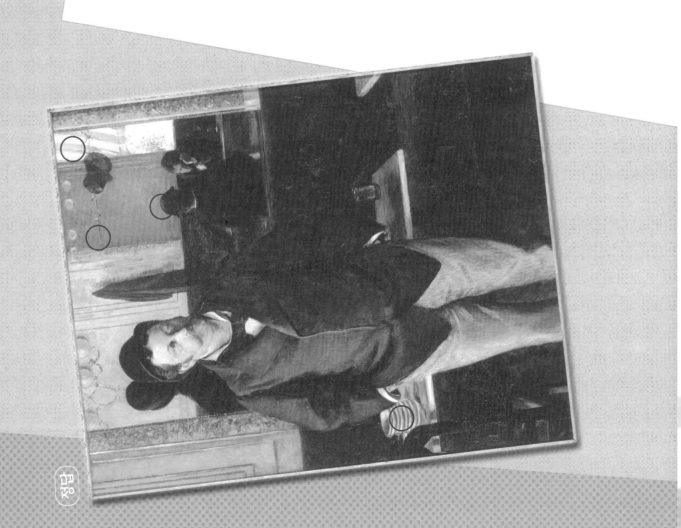

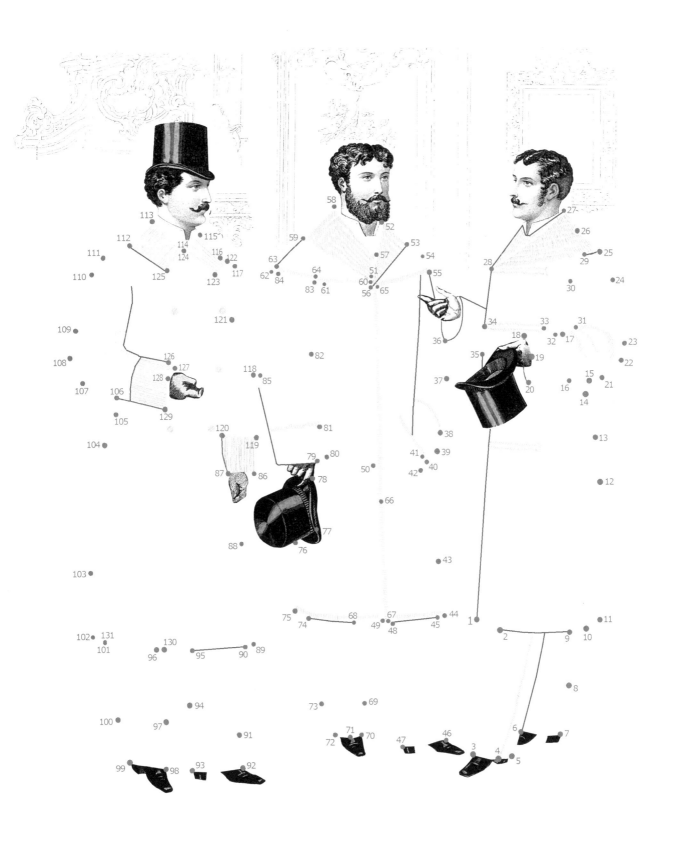

번호에 따라 점을 연결한 뒤 그림을 색칠하세요.

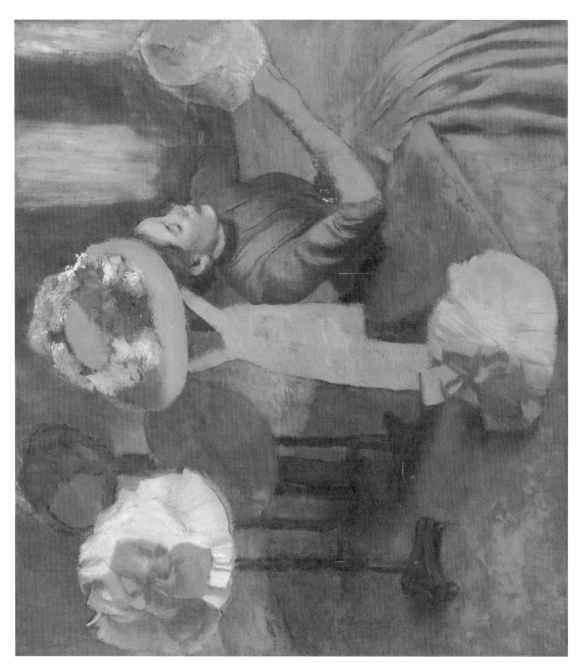

에드가 드가Edgar Degas, 〈모자 상점Chez la modiste〉, 1879-1886, 캔버스에 유채, 100 × 110.7 cm, 시카고, 시카고 미술관, 루이스 라네드 코번 부부 기념컬렉션

다음은 인상주의 시대에 유행했던 여성용 머리쓰개와 모자입니다.

에드가 드가의 〈모자 상점〉을 참고해서 세 명의 여인에게 어울리는 머리쓰개와 모자를 씌워주세요.

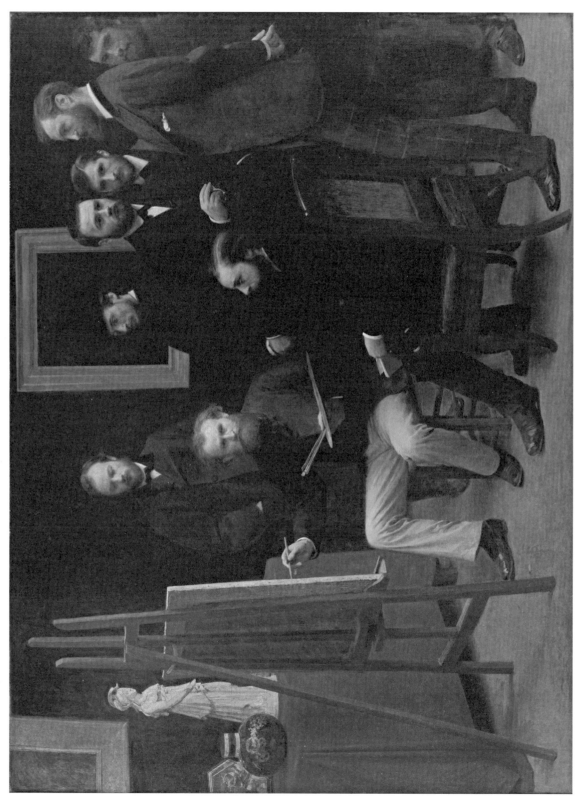

앙리 팡탱라투르Henri Fantin-Latour, 〈바티뇰의 아틀리에[Un atelier aux Batignolles]〉, 1870, 캔버스에 유채 204 × 273.5 cm, 파리, 오르세 미술관

인상주의 시대 남성들은 다음과 같은 콧수염, 구레나룻, 턱수염을 길렀습니다.
아래 남자에게 수염을 그려서 가장 어울리는 스타일을 골라주세요.

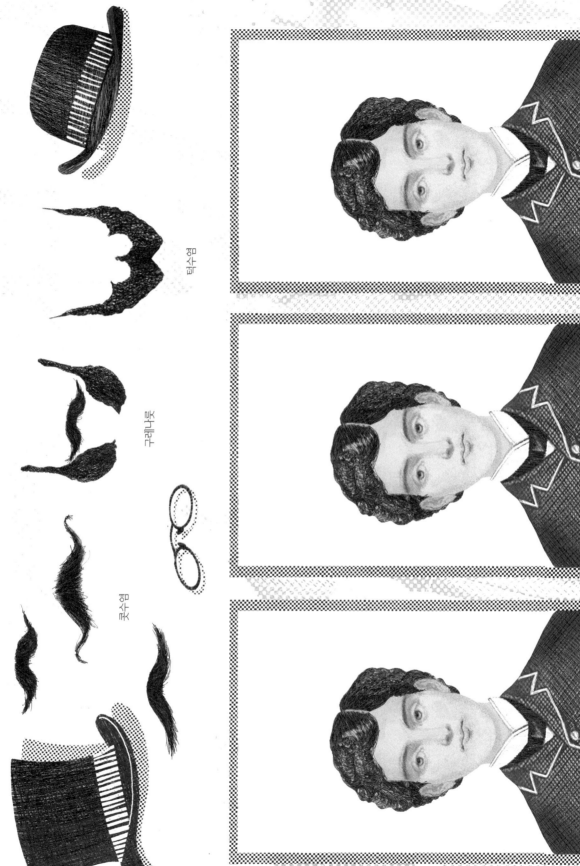

턱수염

구레나룻

콧수염

다음은 인상주의 시대에 유행했던
드레스입니다.

앞 페이지를 참고하여 드레스를 꾸며보세요.

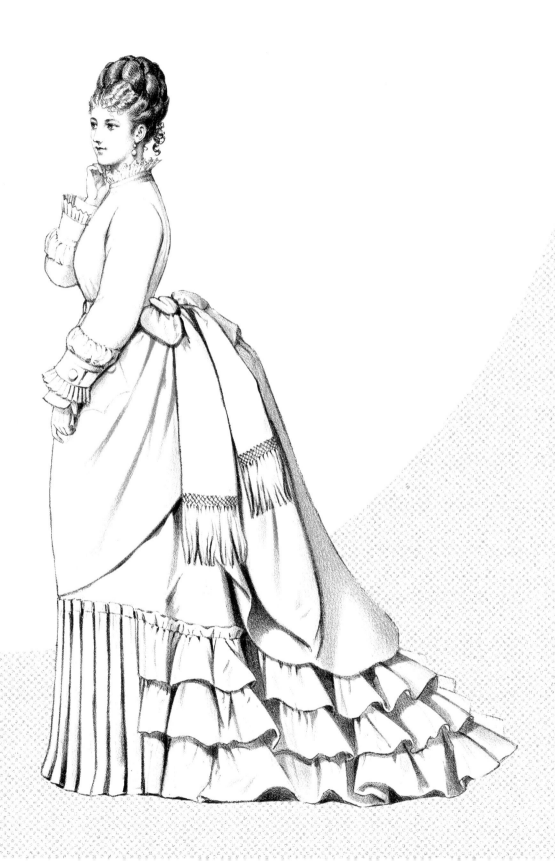

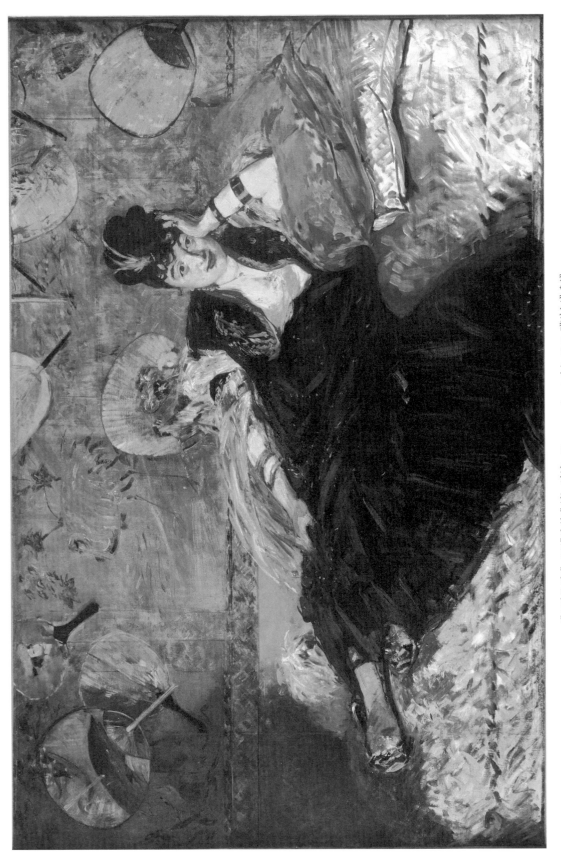

에두아르 마네, 〈부채와 함께 있는 여인(La Dame aux éventails)〉, 1873, 캔버스에 유채,
113.5 × 166.5 cm, 파리, 오르세 미술관.

선, 무늬, 패턴 등을 그리고 색칠하여 부채를 아름답게 꾸며보세요.

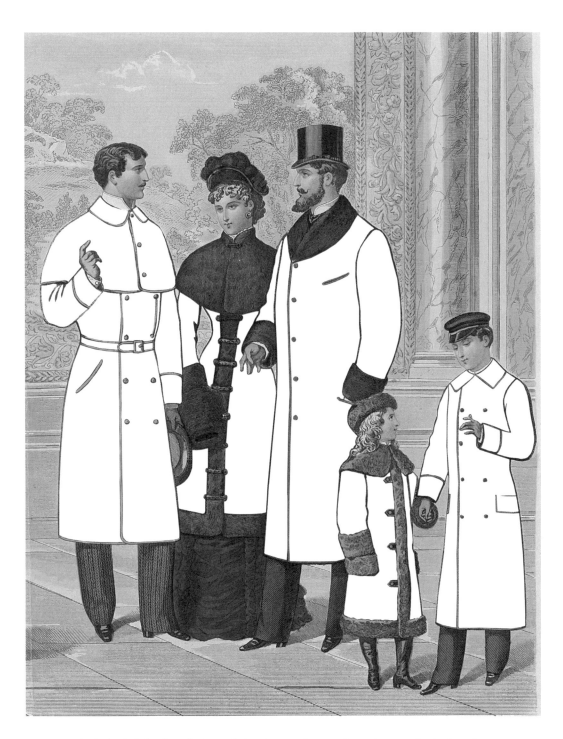

아래의 패턴을 참고하여 그림 속 인물들의 코트에 무늬를 그려 넣어보세요.

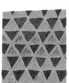

인상주의 시대 패션 신문을 만들어보세요.

- 반드시 페이지를 넘겨 신문 기사, 제목, 삽화 등을 오리세요.
- 그다음 페이지에 있는 빈 신문 모형을 떼어 내서 접으세요.
- 기사, 제목, 삽화 등을 붙여서 나만의 신문을 만들어보세요.

페이지를 넘겨
인쇄소를 살펴보세요.

다양한 여성복 가게들이 제공하 는 볼거리
SAINT-DENIS

PAR AN
16면 구겸지
50
CENTIMES
LE CREDIT PARISIEN
경제 분야에 대중들이 관심을 가질 수 있도록 오백육십 개의 질문 명쾌하게 답하여
프랑스어와 사례소개. 리용 30, Avenue de l'Opéra, Paris

왜냐면 찾아보니 까 리옹 실크 인도 스위스 회레한 벨트 그리고 이런 혹독한 날씨에도 이거내 수 있는 모피가 있습니다. 으신가요? 뻣뻣하 신의리, 인도 원단자 가 칫 스머요개짐 가 칫 스머요개짐 슬로 온 쌓인트 카드 워프 카드 극세 레이스, 테이블보 기재 작레 문양 자기 등이 있습니다.

No. 33

실크

COSTUMES
DE PARIS

이색 호불의 판매
25 샴팅 종합 30상팅

EAU DE BRAHMES
PARFUMS
비아룸 비만 직접

리용 포플린
폭 50, 56, 실제 수치, 5.75, 7.50. 미터,
모든 색상 구비, 실크와 울

최신 유행상품
2,45

JOURNAL DES SOIRÉES DE FAMILLE
Le MARIE-BLANCHE, le CACHEMIRE TAPISSIER, le PRINTEMPS ÉTERNEL.
이들은 봄에 실고 판매함에서 마땅히 한차이엔 세계의 방상을 인상으로 있었으니.

PARFUMS D'ALPHONSE KARR

새로운 여행

영쾌 놀랄 미 세일!
시즌 모든 신상품 증정

MODES

여성 머리장식 트롭 패션 오뜨

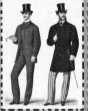

피코 비올이 티몬
신나웅 모자
그림 33-58 (별면) 사온
무늬가 있는 판셀 치오
밀, 빅 색이오소 및 미.스
3,5cm), 엣 자칫살색 빅
그림 55, 56cm을 위
시.10, 으.8으오 호금. 북
스 4,5, 엣 호으으 오른
자는 생댄스 으그으 엣
다. 엣 이스 엣리오 스로
에 이르릴 오 비 인오으
다슨 생임기 시잠정 겐으
고의저기르가 잣이 양 으
고의저기 되오로 스임 오
을 자긴다.

18741년 12월 20일 일요일

크트

REVUE DE LA MODE

GAZETTE DE LA FAMILLE

Dimanche, 24 Mai 1874.

8ᵉ Année. — Nᵒ 125.

Le numéro seul, 75 cent.
Le numéro avec la feuille de patrons, 50 cent.

Le numéro avec gravure coloriée, 50 cent.
Le nᵒ, avec gravure coloriée et feuille de patrons, 75 c.

Imp. Mouroz.

LA MODE ILLUSTRÉE

JOURNAL DE LA FAMILLE

LA TOILETTE DE PARIS

JOURNAL des DEMOISELLES

5ᵉ CAHIER

2, RUE DROUOT, PARIS

MAI 1880

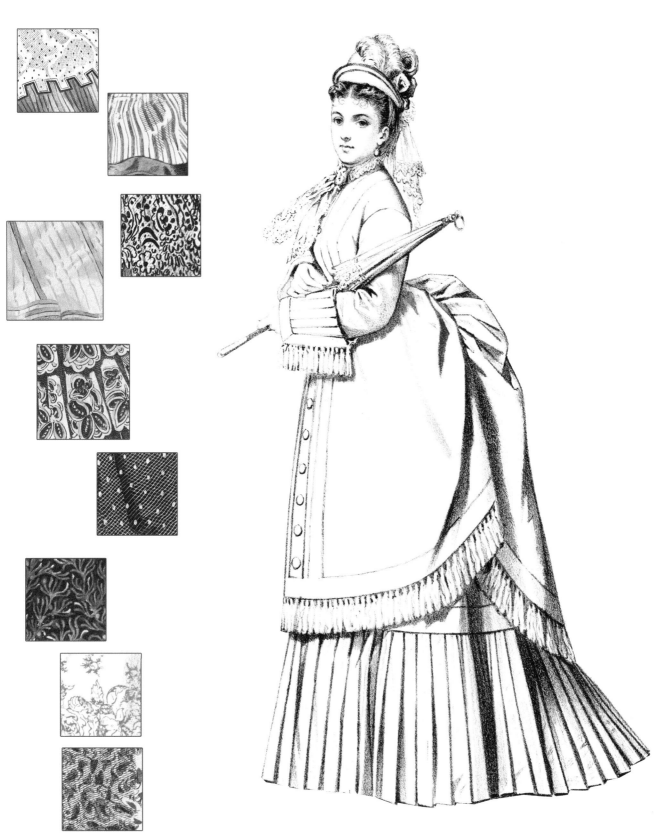

왼쪽의 무늬를 참고하여 여러분이 입고 싶은 드레스로 꾸며보세요.

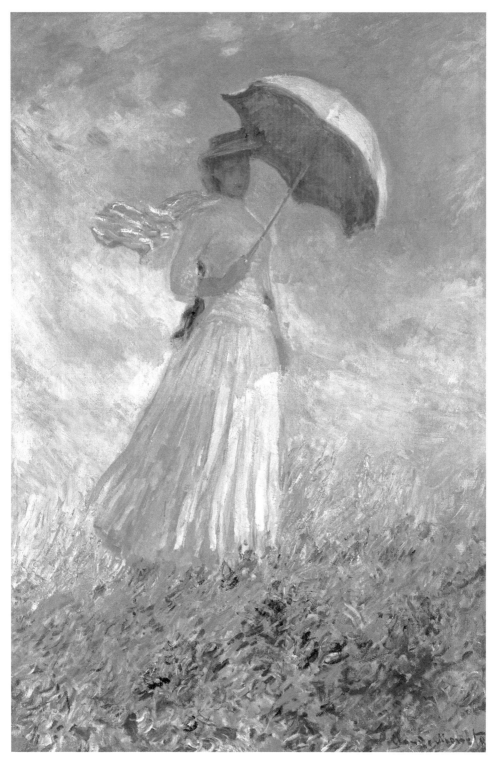

클로드 모네Claude Monet, 〈야외에서 인물 그리기 습작: 양산을 쓰고 오른쪽으로 몸을 돌린 여인
Essai de figure en plein-air : Femme à l'ombrelle tournée vers la droite〉, 1886, 캔버스에 유채,
130.5 × 89.3 cm, 파리, 오르세 미술관

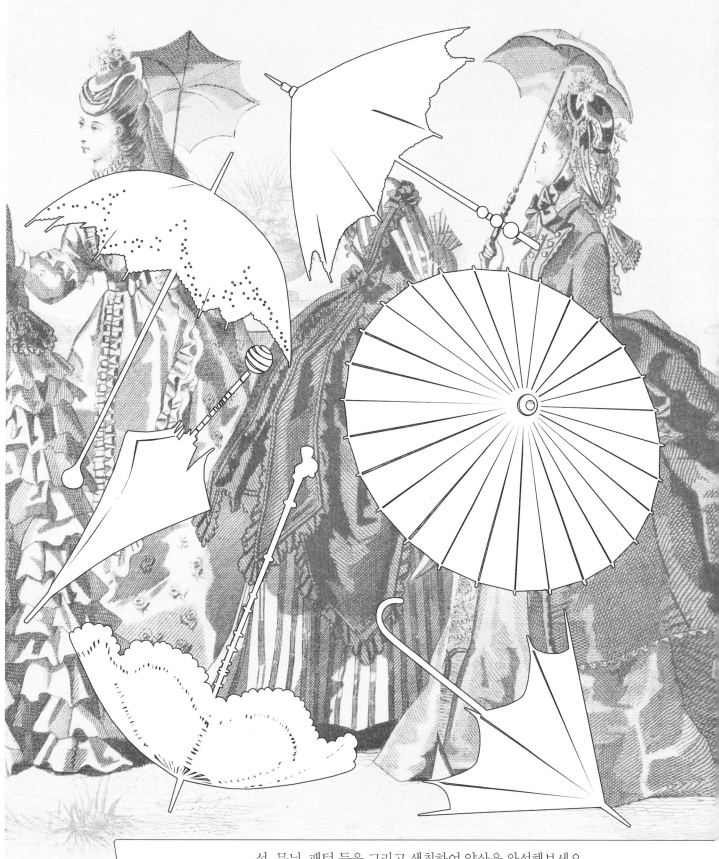

선, 무늬, 패턴 등을 그리고 색칠하여 양산을 완성해보세요.

클로드 모네, 〈풀밭 위의 점심 식사Le Déjeuner sur l'herbe〉
왼쪽 패널panneau de gauche , 1865-1866, 캔버스에 유채,
418 × 150 cm, 파리, 오르세 미술관

왼쪽 그림에는 아래 컬러 샘플의 색이 사용되었어요.
이를 참고하여 판화를 색칠해보세요.

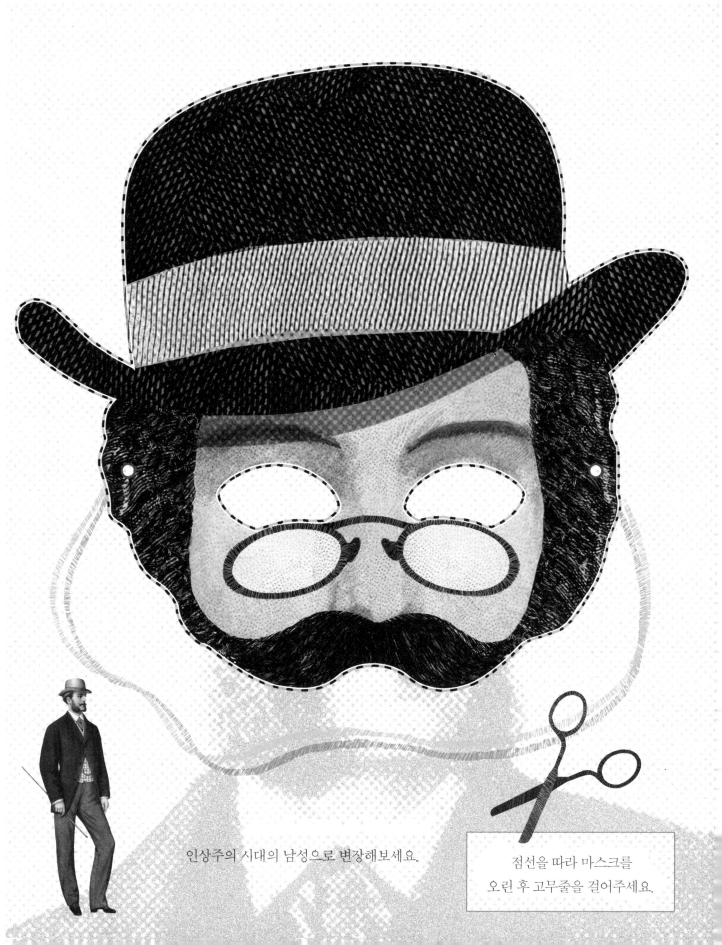

인상주의 시대의 남성으로 변장해보세요.

점선을 따라 마스크를
오린 후 고무줄을 걸어주세요.

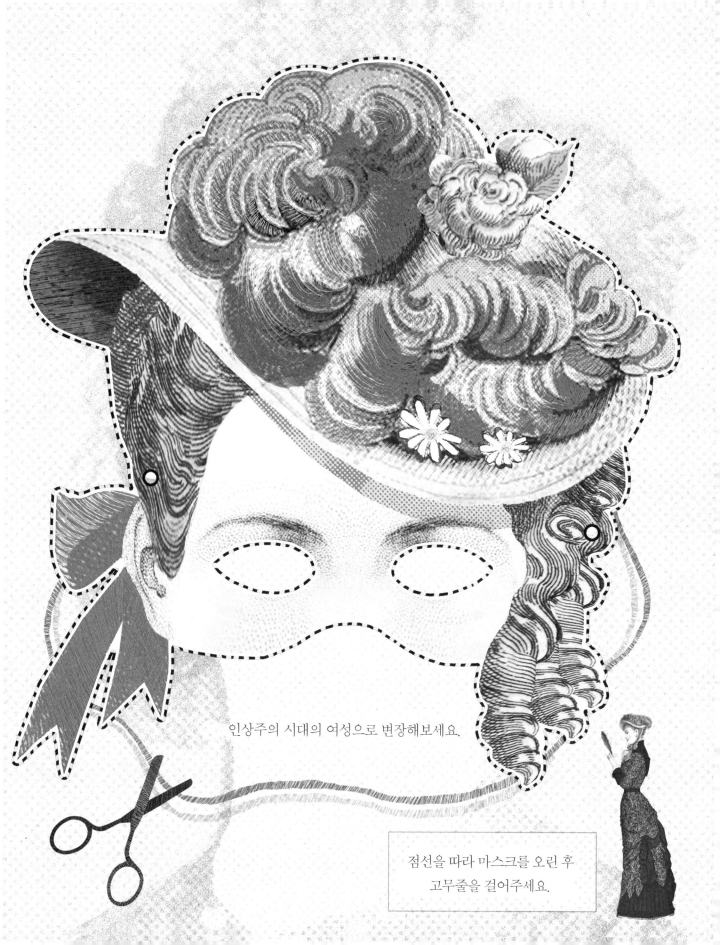

인상주의 시대의 여성으로 변장해보세요.

점선을 따라 마스크를 오린 후
고무줄을 걸어주세요.

인상주의 스타일로 여자의 모습을 완성해보세요.

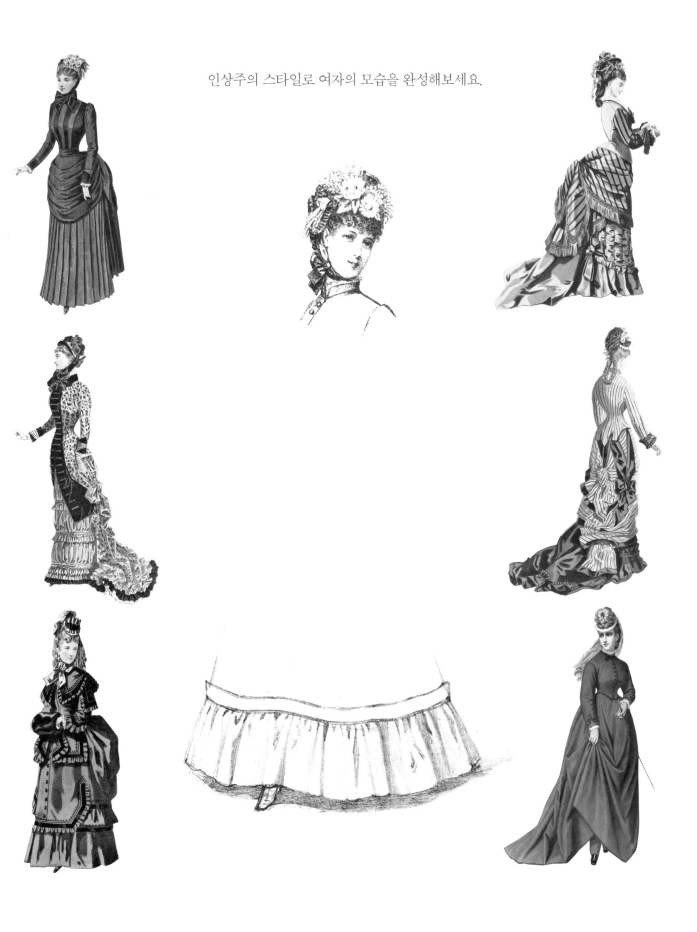

둥글고 납작한 밀짚모자

볼레로

중산모자

오페라해트
(폈을 때)

양산

실크해트

조끼

오페라해트
(접었을 때)

부채

큰 나비넥타이

여성용
작은 모자

프록코트

베일

연미복의
꼬리

블라우스

케이프

코르셋

셔츠의 가슴
부분을 덮는 천

장갑

재킷

장갑

치마받이 틀

앵클부츠

장식용 리본

페티코트

펌프스

지팡이

장식 밑단

크리놀린

옷자락

점선을 따라 오린 후 동서남북을 만들어보세요.

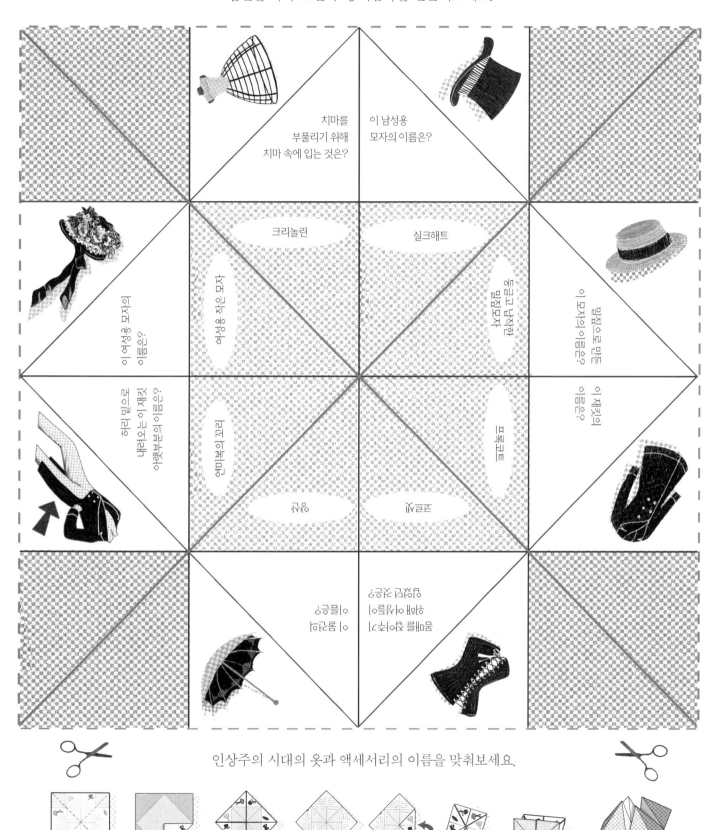

치마를
부풀리기 위해
치마 속에 입는 것은?

이 남성용
모자의 이름은?

크리놀린

실크해트

여성용 작은 모자

이 여성용 모자의
이름은?

둥글고 납작한
밀짚모자

밀짚으로 만든
이 모자의 이름은?

앙미복의 깃

허리 밑으로
내려오는 이 재킷
양복분의이름은?

이 재킷의
이름은?

프록코트

웃옷

드레스

물건을 집어넣기
위해 허리춤에
양쪽으로 찬 것은?

이 물건
이름은

인상주의 시대의 옷과 액세서리의 이름을 맞춰보세요.

갈색 선을 따라 접었다 펴주세요 → 종이를 뒤집어 선을 따라 네 모서리를 접으세요 → 다시 종이를 뒤집어 네 모서리를 접으세요 → 완성된 동서남북을 반으로 접은 후 손가락을 넣어주세요.

다른 그림들을 참고하여 멋진 남성의 실루엣을 그려보세요.

다음 그림에서 빠진 부분의 퍼즐 조각을 찾아보세요.

1 = g 2 = ... 3 = ... 4 = ... 5 = ... 6 = ... 7 = ... 8 = ... 9 = ...

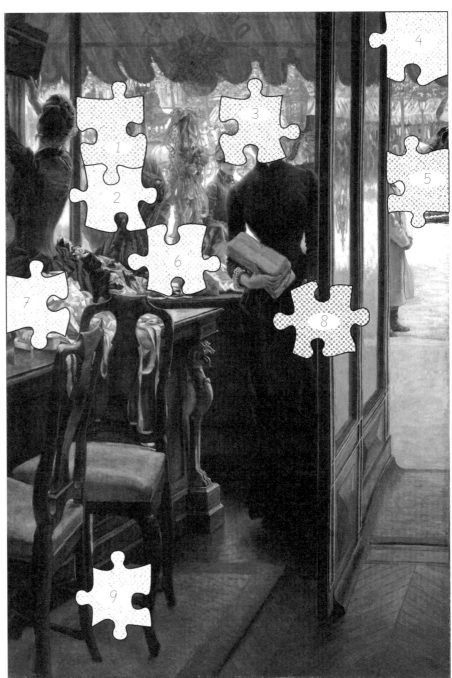

제임스 티소, 〈여점원La Demoiselle de magasin〉, 1883-1885, 캔버스에 유채, 146.1 × 101.6 cm,
토론토, 온타리오 미술관

다음 작품에서 어색한 사람을 찾아보세요. 닮은 한 장 넘기면 있어요.

장 베로Jean Béraud, 〈무도회Une soirée〉, 1878, 캔버스에 유채,
65 × 117 cm, 파리, 오르세 미술관

다음 작품에서 어색한 사람을 찾아보세요. 답은 다음 페이지에 있어요.

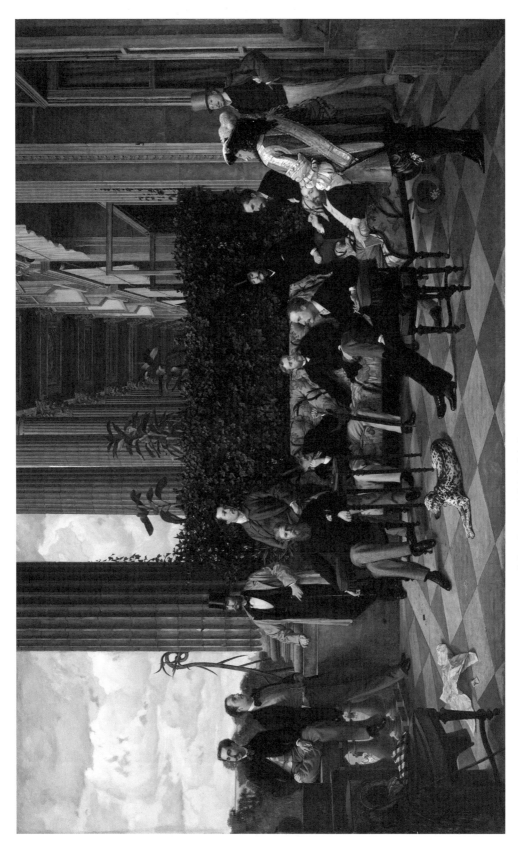

제임스 티소, 〈루아얄가의 화가 서클Le Cercle de la rue Royale〉, 1868,
캔버스에 유채, 174.5 × 280 cm, 파리, 오르세 미술관

명화 플레이북 시리즈 1

오르세 미술관 명화 플레이북

초판 1쇄 인쇄 2019년 11월 20일
초판 1쇄 발행 2019년 11월 28일

지은이 오르세 미술관, 에디씨옹 꾸흐뜨 에 롱그 편집팀
그래픽디자인 이자벨 시믈레
옮긴이 이하임
펴낸이 이범상
펴낸곳 ㈜비전비엔피 · 이덴슬리벨

기획편집 이경원 유지현 김승희 조은아 박주은 황서연
디자인 김은주 이상재 한우리
마케팅 한상철 이성호 최은석 전상미
전자책 김성화 김희정 이병준
관리 이다정

주소 우) 04034 서울시 마포구 잔다리로7길 12 (서교동)
전화 02)338-2411 **팩스** 02)338-2413
홈페이지 www.visionbp.co.kr
이메일 visioncorea@naver.com
원고투고 editor@visionbp.co.kr
인스타그램 www.instagram.com/visioncorea
포스트 post.naver.com/visioncorea

등록번호 제2009-000096호

ISBN 979-11-88053-61-2 14650
　　　979-11-88053-60-5 14650(세트)

· 값은 뒤표지에 있습니다.
· 파본이나 잘못된 책은 구입처에서 교환해 드립니다.

이 도서의 국립중앙도서관 출판예정도서목록(CIP)은 서지정보유통지원시스템 홈페이지(http://seoji.nl.go.kr)와
국가자료공동목록시스템(http://www.nl.go.kr/kolisnet)에서 이용하실 수 있습니다.(CIP제어번호: CIP2019024709)